REPONSE
DE
M. RAMEAU.

RÉPONSE
DE
M. RAMEAU
A MM. LES EDITEURS
de l'Encyclopédie.
SUR
Leur dernier Avertissement.

A LONDRES,

Et se trouve à Paris,

Chez SEBASTIEN JORRY, Imprimeur
Libraire, Quai des Augustins, près
le Pont S. Michel, aux Cigognes.

M. DCC. LVII.

REPONSE
DE M. RAMEAU

A MM. les Editeurs de l'Encyclopédie sur leur dernier Avertissement.

'EXPOSE d'abord cet Avertissement pour la commodité du Lecteur. Tout ce qui s'y trouve en italique se trouve de même dans la Réponse, pour que les citations se présentent plus promptement à l'œil.

AVERTISSEMENT
Du 6ᵉ Tome de l'Encyclopédie.

3ᵉ. Alinea. Cet Avis, quoique déja donné tant de fois, paroît avoir obtenu peu d'attention de la part d'un Anonyme qui vient d'attaquer quelques Articles de Musique de M. Rousseau. (*a*) » *Je crois, dit-il, devoir mettre* » *les Editeurs de l'Encyclopédie* » *sur la voye des vérités qu'ils* » *ignorent, négligent, ou dissi-* » *mulent, pour y substituer des* » *erreurs, & MÊMES des opi-* » *nions.* » La déclaration que nous venons de faire doit nous

─────────
(*a*) *Voyez* la Brochure qui a pour titre; *Erreurs sur la Musique dans l'Encyclopédie.*

mettre à l'abri d'une accusation si hazardée. Du reste l'Auteur ne doit point regarder cette déclaration comme un aveu tacite ou indirect de la justesse de ses remarques. M. Rousseau, qui joint à beaucoup de connoissance & de goût en Musique le talent de penser & de s'exprimer avec netteté, que les Musiciens n'ont pas toujours, est trop en état de se défendre par lui-même, pour que nous entreprenions ici de soutenir sa cause. Il pourra, dans le *Dictionnaire de Musique* qu'il prépare, repousser les traits qu'on lui a lancés, s'il juge, ce que nous n'osons assurer, que la brochure

de l'Anonyme le mérite. Pour nous, sans prendre d'ailleurs aucune part à une dispute qui nous détourneroit de notre objet, *nous ne pouvons nous persuader que l'Artiste célébre à qui on attribue cette production en soit réellement l'Auteur.* Tout nous empêche de le croire : *le peu de sensation que la critique nous paroît avoir fait dans le Public.* Des imputations aussi déplacées que déraisonnables dont cet Artiste est incapable de charger deux hommes de Lettres *qui lui ont rendu en toute occasion une justice distinguée,* & qu'il n'a pas dédaigné de consulter quelquefois sur ses propres Ouvra-

ges : la maniere peu mesurée dont on traite dans cette brochure M. Rousseau, qui a souvent nommé avec *éloges le Musicien* dont nous parlons (*a*), & qui ne lui a jamais manqué d'égards, même dans le petit nombre d'endroits où il a cru pouvoir le combattre : enfin *les opinions plus que singulieres qu'on soutient dans cet écrit, & qui ne préviennent pas en sa faveur,* entr'autres, *que la Géométrie est fondée sur la Musique ; qu'on doit comparer à la Musique quelque Science que ce soit ; qu'un*

(*a*) *Voyez les notes* Accompagnement, *p. 75. col. 2. vers la fin ;* Basse, *p. 119. col. 2. & surtout à la fin du mot* chiffrer.

clavecin oculaire dans lequel on se borneroit à repréſenter l'analogie de l'Harmonie avec les couleurs, mériteroit l'approbation générale, & ainſi du reſte. (a) Si ce ſont là les vérités qu'on nous accuſe d'ignorer, de négliger, ou de diſſimuler, c'eſt un reproche que nous aurons le malheur de mériter longtems.

On lit encore dans le 3e. Alinea ligne 9 : ce ſeroit nous rendre les tyrans de nos Collégues, & nous expoſer à en être abandonnés avec raiſon, que de vouloir les plier malgré eux à notre

(a) Voyez la brochure citée, p. 46. 64. & ſurtout depuis la page 110. juſqu'à la fin.

façon de penser, ou à celle des autres.

RÉPONSE. (a)

Je me vois à regret forcé, Messieurs, de quitter un Code de Musique pratique déjà fort avancé ; mais je ne puis me dispenser de me justifier auprès du Public.

Vous m'accusez, vous m'attaquez, Messieurs, encore si vos citations étoient fidelles ; mais vous les altérez, soit en les détachant de ce qui précéde & de ce qui suit, soit en étendant les

(a) Les chiffres dans le discours indiquent les pages des Erreurs sur la Musique où je renvoye pour lors.

conséquences de ce que je dis; soit en donnant à mes propositions un sens qu'elles n'ont point.

J'avois dans ma brochure relevé quelques erreurs sur la Musique dans lesquelles M. Rousseau étoit tombé. Il me semble qu'au lieu d'écrire contre moi, vous auriez dû écrire pour lui. Vous me renvoyez à un Dictionnaire qu'il compose, mais quand viendra-t-il? En vérité, Messieurs, il auroit mieux valu répondre à la difficulté qu'à la personne.

Je ne reconnois point dans votre Avertissement, du moins pour ce qui me regarde, ces

deux hommes supérieurs encore aux éloges qu'ils se donnent mutuellement. Je n'y vois point cet amour de la vérité qui pourtant, dans un Ouvrage comme celui que vous avez entrepris, devroit marcher le premier. Il me semble y reconnoître plutôt un Ecrivain enyvré de ses idées, qui oublie ce qu'il a entendu, ce qu'il a vû, ce qu'il a lû, ce qu'il a écrit lui-même, & qui s'imagine qu'on le croira sur sa parole ; qu'on ne confrontera rien, & que tout ce qu'on y pourra répondre, ne fera pas la moindre *sensation dans le Public*. (a)

(a) On dit dans l'Avertissement, *le peu de sensation que la critique nous paroît avoir*

Vous débutez par la fin de la brochure, dont vous retranchez la premiere phrase, & vous m'y faites prononcer en Maître : *Je crois devoir mettre les Editeurs de l'Encyclopédie sur la voye des vérités &c.* lorsqu'on y lit, 124. *Je ne me suis étendu dans des digressions sur un Art dont on peut encore tirer quelques lumieres que pour mettre les Editeurs du Dictionnaire Encyclo-*

fait dans le Public. Le dégoût causé par l'extrême amplification de choses inutiles, dans des Articles où l'on ne cherche qu'à s'instruire, aura bien pû rejaillir sur une critique déja faite. Il n'y a, d'ailleurs, de vrais Curieux dans les Arts que des Artistes & les Amateurs. Je demande si les Articles de Géométrie ont dû faire une grande sensation dans le Public ?

pédique sur la voye des vérités qu'ils ignorent, négligent, ou dissimulent &c.

Ces digressions ne sont qu'accessoires ; mais en les changeant d'ordre, en les isolant, tronquant, ou amplifiant, vous leur donnez une tournure qui, de simples propositions, en fait des Loix. Elles n'ont même aucun rapport direct avec les erreurs que je condamne. Ce ne sont que comme autant de véhicules pour exposer les principes sur lesquels porte la condamnation. J'y propose en même tems certaines conjectures, dont on pourroit tirer, ce me semble, des conséquences favorables à d'au-

tres Arts, à d'autres Sciences.

Les vérités que je vous accuse d'ignorer, de négliger, ou de diffimuler, font des vérités par lefquelles je reléve les erreurs, & c'eft à l'Auteur de ces erreurs que je m'adreffe, non à vous, Meffieurs, que j'ai tout lieu de confidérer. (a) Quant aux digreffions dont je me fers, pour

(a) Ces Meffieurs affectent d'ignorer la fuite des erreurs &c. donnée en Mars 1756, où la méprife fur laquelle ils fe prétendent compris dans ces erreurs leur eft fi bien fpécifiée, même avec proteftations d'eftime & d'amitié de ma part, qu'ils ne pouvoient plus y répondre qu'au nom de M. Rouffeau: mais leurs reproches, quoiqu'injuftes, & les moyens peu ufités qu'ils employent pour parvenir à leur fin, avoient befoin d'une pareille diffimulation.

mettre

mettre l'Auteur sur la voye de ces vérités, je n'attaque personne en particulier; j'y témoigne seulement désirer que les Géomêtres & les Physiciens en général voulussent bien éclaircir mes doutes, & juger de mes propositions sur les principes posés dans le petit extrait que j'en donne à la fin de cet Ouvrage.

Je sens bien que vous ne pouvez ignorer des vérités que j'ai produites au jour; mais souvent la critique se passionne & s'aveugle, on ne pése point assez ce qu'on écrit, quelquefois même on va plus loin, on dissimule, comme le prouve la note précédente.

B

Mais n'y a-t-il, Messieurs, que de la dissimulation, quand vous me faites prononcer en Législateur ? *Je crois devoir mettre les Editeurs sur la voye &c.* sans dire quelle est cette voye dont je me sers pour autoriser les vérités qui réfutent des erreurs ; loin de là, vous isolez mes conjectures, auxquelles vous donnez un air de sentence, pour les mettre au nombre des vérités qu'on vous accuse d'ignorer &c. si l'on doit vous en croire ; vous les tronquez, amplifiez, vous en changez même l'ordre, pour cacher apparemment les rapports qu'elles ont entr'elles.

Vous me faites dire alors,

que la Géométrie est fondée sur la Musique ; qu'on doit comparer à l'harmonie quelque Science que ce soit 64 ; qu'un Clavecin oculaire dans lequel on se borneroit à répréfenter l'analogie de l'harmonie avec les couleurs mériteroit l'approbation générale 46 ; & ainsi du reste.

Ne croiroit-on pas à vous entendre, Messieurs, que j'affirme tout cela bien positivement ? tandis que de tels passages ne se rencontrent dans mon écrit que comme des conjectures rélatives à ce qui précéde.

Votre *ainsi du reste* ne signifie-t-il pas que tout est dans la brochure aussi positif que ce

que vous citez ? Je l'accorde, c'est me donner gain de cause. Que veut dire, par exemple, ce *Clavecin oculaire* que vous m'attribuez ? C'est votre ouvrage, je vous l'abandonne. Voici ce que je revendique comme de moi.

Au milieu d'une discussion pour prouver que la Mélodie & les effets (*a*) naissent de l'harmonie, je dis, 46, *Si le R. P. Castel s'en fût tenu à l'harmonie pour constater son analogie avec les couleurs, je crois qu'il auroit eû autant de partisans que de lecteurs.*

(*a*) Il ne faut point confondre l'effet de l'exécution avec celui de la Mélodie en particulier.

Remarquez bien mon doute par ces mots, *je crois*: remarquez en même tems la différence des deux phrases sur le même sujet: il en est de même des autres. Est-il là question de *Clavecin oculaire?* Pourquoi me faire affirmer, lorsque je dis simplement, *je crois?* Ma réflèxion, comme vous l'avez dû voir, n'a lieu qu'autant que l'Auteur a confondu la Mélodie avec l'harmonie : aussi n'est-ce qu'en conséquence de cette réflèxion précédée & suivie de quelques autres sur le même sujet, que je dis, 64. *Ainsi toute la Musique étant comprise dans l'harmonie, on en doit conclure que ce n'est*

qu'à cette seule harmonie qu'on doit comparer quelque Science que ce soit : c'est-à-dire, que si l'on veut comparer une Science à la Musique (comme on l'a déja fait plus d'une fois, en prenant la Mélodie seule pour objet) ce n'est qu'à l'harmonie qu'il la faudroit comparer.

Le mot *Ainsi*, par où débute ma derniere conclusion, veut dire simplement, *il suit de là*: pourquoi donc l'avez-vous omis dans votre citation, comme aussi le mot *seule* joint à *harmonie* ? Sans parler de l'extrême différence entre cette citation & l'original. Une pareille conduite est-elle excusable ?

Si ce mot, *Ainsi*, se rapporte à ce qui précéde, trouve-t-on dans ce qui précéde la moindre idée de comparaison entre la Musique & d'autres Sciences ? J'ai simplement fait, conséquemment à la question agitée, une comparaison déja faite, où la Mélodie se trouve confonduë avec l'harmonie, pour en dire mon sentiment, sans décider.

Comment peut-on renvoyer aux originaux avec de telles infidélités ?

Je n'ai point dit, *Que la Géométrie est fondée sur la Musique*, cela ne se trouve en aucun endroit de l'Ouvrage. Vous concluez de mes propositions ce

B iiij

qu'il vous plaît, sans vous embarrasser du sens qu'elles portent.

Nous ne pouvons nous persuader, dites-vous, *que l'Artiste célébre à qui on attribue cette production* (ce sont les erreurs sur la Musique) *en soit réellement l'Auteur:* (*a*) si cela est, pourquoi reprocher à cet Artiste les obligations qu'il vous a, les éloges & les égards de M. Rousseau pour lui ?

――――

(*a*) J'ai envoyé dans le tems à ces Messieurs (l'un ou l'autre c'est ici tout un) le premier Exemplaire de *cette production*, avec un mot d'écrit signé de ma main : ainsi leur doute sur ce sujet n'est nullement recevable : on voit qu'il part du même esprit que leurs citations.

Il me semble que vous deviez simplement répondre à l'Anonyme que vous supposez, & comme je l'ai déja dit, répondre à la difficulté plutôt qu'à la personne.

Si vous m'avez *rendu justice*, un Partisan de plus ou de moins n'établit point les réputations. Vous dites que *je n'ai pas dédaigné de vous consulter* ; vous deviez dire au contraire que vous m'avez fait l'honneur de venir prendre de mes leçons, pendant quelques mois, sur la Musique théorique & pratique, & que par conséquent c'est vous qui m'avez consulté : quand vous m'avez proposé des doutes, qui

de nous les a éclaircis ? Que prouvent, en ce cas, vos Elémens de Musique théorique & pratique, que vous intitulez, vous-même, *selon les principes de M. Rameau ?*

Vos éloges, vos égards ne paroissent pas plus sincéres que ceux de votre Collégue. Ne voit-on pas bien qu'en m'honorant des titres d'*Artiste célébre*, & de *Musicien*, vous voulez me ravir celui qui n'est dû qu'à moi seul dans mon Art, puisque j'en ai formé le premier une Science démontrée, après en avoir découvert le principe dans la Nature. Quel éloge peut égaler la justice que vous & votre Collé-

que auriez pû me rendre dans les conjonctures présentes ? Vous soutenez mal aujourd'hui ce que, de concert avec l'Académie des Sciences, vous avez signé vous-même. (*a*)

C'est dans les faits, non dans les paroles que se reconnoissent les vrais éloges, les vrais égards. Que signifie, par exemple, cette Lettre sur la Musique Françoise ? Etoit-ce à la Musique Françoise qu'on en vouloit, ou au Musicien François ? (*b*) Qu'on éxa-

(*a*) Extrait de la démonstration du Principe de l'Harmonie.

(*b*) Les Partisans de M. Rousseau alloient pour lors annoncer de maison en maison qu'il paroîtroit bientôt un Ouvrage qui devoit extrêmement humilier Rameau. On a

mine d'ailleurs, dans l'Encyclopédie, l'Article sur la Diſſonnance, on verra des preuves de ces prétendus égards.

Pour corriger l'erreur de quelqu'un, il faut bien la lui montrer. Le peut-on mieux, en effet, qu'en l'avertiſſant qu'il s'accuſe lui-même d'un défaut de jugement & d'oreille en Muſique,

toujours crû Meſſieurs les Éditeurs dans le ſecret, attendu le peu de part qu'ils y ont pris, lorſque cependant il s'y trouve contradiction avec un des Articles de l'Encyclopédie, & lorſque l'un d'eux avoit ſes Elémens de Muſique à défendre. Pour moi j'affectai d'ignorer une critique qui devoit tomber d'elle-même, & me contentai de rétablir la réputation de celui à qui nous devons le bon goût de notre Muſique, & qu'on n'avoit feint d'attaquer, que pour mieux cacher ſon jeu,

lorsqu'il prétend rendre les accords par supposition susceptibles de renversement, 72 ? Hé bien ! quand on le prouve à M. Rousseau, vous dites qu'on lui *lance des traits*. Que ne m'en lancez-vous de pareils ? Il n'y a d'offensant pour ceux qui veulent s'instruire, que le défaut de vérité.

En laissant, comme vous le dites, à votre Collégue le soin de se défendre, *s'il juge, ce que nous n'osons assurer*, (ce sont vos termes) *que la brochure le mérite*, est-ce bien la vérité qui vous suggére ces mots, *ce que nous n'osons assurer ?* Sont-ce là mes Ecoliers qui parlent ? Est-

ce l'Auteur des Elémens de Musique &c. selon les principes de M. Rameau ?

Après de tels procédés, Messieurs, n'ai-je pas raison de douter que ce qui me regarde dans votre Avertissement soit de votre main ; doute d'autant plus sincére qu'il est fondé sur l'estime que je ne puis encore vous refuser : au lieu que le vôtre sur l'Anonyme (que vous supposez) n'a d'autres prétextes que de pouvoir lui imputer gratuitement des *opinions plus que singuliéres ?*

N'auriez-vous pas mieux fait d'avouer les fautes, de les corriger, & de profiter à l'avenir

des principes qui les condamnent, que de prendre, en voulant vous justifier, des voyes indirectes, & même infidelles? Je ne crois pas qu'elles *préviennent* beaucoup *en* votre *faveur*: *des opinions plus que singulieres*, selon vous, *qu'on soutient dans cet écrit*, sont votre ouvrage & non le mien, par la singularité dont vous avez sçû les revêtir. N'en parlons plus, & finissons en vérifiant votre *ainsi du reste*, qui ne peut plus rouler que sur la fin de la brochure où vous renvoyez, & où l'on ne trouvera qu'expositions de principes, réflèxions, propositions, questions, & doutes de ma part, loin d'y

avoir pris ce ton de Maître que vous me prêtez : aussi n'ai-je envisagé cette fin que comme des digressions propres à *mettre sur la voye des vérités &c.* En voici le précis, avec quelques nouvelles réflèxions encore : vous avez si mal combattu les premieres, que loin de m'avoir rebuté, vous m'avez enhardi : Si je me trompe, *lancez*-moi pour lors *des traits* vraiment dignes de vous : il n'y a d'offensant pour ceux qui veulent s'instruire, je le répéte, que le défaut de vérité. Le Sçavant a de grands droits sur l'ignorant : mais l'homme qui pense a les siens particuliers : tels sont vos sentimens en faveur de M.

M: Rousseau dans votre Avertissement.

S'il est vrai que la Géométrie soit fondée sur les proportions, & si le Corps sonore les fait entendre, voir, & sentir même au tact dans le moment qu'il résonne ; il est tout naturel d'en conclure que les Sciences (a) doivent avoir une *liaison intime* avec la Musique. 110. 113. 114. 116.

Je ne vois que cette derniere conclusion d'où vous ayez pû inférer *que la Géométrie est fondée sur la Musique*, Mais sur qui retombe pour lors la

(a) On ne doit entendre que les Sciences fournies au calcul.

singularité de l'opinion, dès que l'opinion vient de vous ? Je crois cependant qu'il seroit beaucoup plus facile d'en prouver la possibilité que la singularité. En effet, si l'on doit regarder le corps sonore comme la racine des proportions, 113. 114. ce qui tient à l'arbre doit nécessairement tenir à sa racine. Ou vous devez en convenir, ou vous dédire de l'approbation que vous avez donnée à ma Démonstration du Principe de l'Harm.

Allons plus loin dans l'examen du fait. On peut dire d'abord que le Phénomène du corps sonore est la premiere merveille que la Nature ait encore soumise à notre raison.

Croire, en effet, n'entendre qu'un son où l'on en distingue trois différens, & le prendre toujours pour unique, quoiqu'on le sçache triple (a), à qui pourroit-on persuader cette vérité, si on ne la lui faisoit toucher au doigt & à l'œil: je dis fort bien, au doigt & à l'œil; car l'œil voit pour lors frémir les cordes accordées au ton des sons que fait résonner le corps sonore avec celui de sa totalité, il les voit se diviser, & en compte les parties, pendant qu'en les effleurant avec l'ongle, le doigt en distingue les nœuds d'avec

(a) V. les Expériences de la Génération Harmonique, surtout aux p. 13. & 14.

C ij

les ventres de vibrations. Mais comme c'est à présent un fait connu, on se familiarise avec cette espéce de miracle. Voyons tout.

La maniere dont les proportions se produisent, confirme cette merveille.

D'abord la proportion géométrique se fait reconnoître dans $\frac{1}{2} \frac{1}{4}$ du corps sonore 1, & l'harmonique dans $\frac{1}{3} \frac{1}{5}$ de ce même corps sonore; mais comme celle-ci résonne, pendant que l'autre est muette, pour ainsi dire, on ne s'est encore attaché qu'à l'harmonique : ce qui mérite bien d'être approfondi.

A laquelle de ces deux pro-

portions donner la préférence ? L'une est muette, l'autre se fait entendre, lorsque cependant les parties de celle-ci, $\frac{1}{3}\frac{1}{7}$, sont plus petites que celles de la premiere, $\frac{1}{1}\frac{1}{4}$, dont le plus d'élasticité devroit par conséquent se prêter plus facilement aux impulsions de l'air, qui en renvoye le son à l'oreille.

Voilà du neuf ? & jusqu'à présent, j'avois oublié d'en faire mention.

C'est sans doute pour nous faire sentir la supériorité des rapports doubles ou sou-doubles, $1. \frac{1}{1}\frac{1}{4}$ &c. que la Nature a fait naître pour l'oreille une espéce d'identité dans les octaves

qui en sont formées (*a*) ; de maniere qu'elles se confondent dans leur principe & ne s'en distinguent point : au lieu qu'elle a permis qu'on distinguât les moins parfaits, $1. \frac{1}{3} \frac{1}{5}$; mais seulement lorsque le corps sonore résonne seul, & qu'on y donne la plus grande attention.

Remarquons ici comment la Nature se développe, & combien la raison doit en être satisfaite : se trouve-t-il aucun objet palpable à nos autres sens, qu'on puisse comparer à ce que nous venons de reconnoître ?

Ce n'est pas tout ; cette mê-

(*a*) Réponse sur l'identité des Octaves.

me proportion géométrique se reproduit dans les multiples (a), 1. 2. 4. pendant que l'harmonique s'y change en Arithmétique, 1. 3. 5. l'une est stable, & ne varie point, parce qu'elle doit toujours servir de racine, de baze aux autres : stabilité désignée par la même identité de chaque côté, 1. 1. 1. 1. l'autre varie pour donner effectivement la variété que doit fournir l'arbre dans ses branches, variété qui se multiplie par l'identité des

(a) On appelle Parties aliquantes, ou Multiples les corps plus grands que celui auquel on les compare, & Parties aliquotes, ou Sou-multiples les divisions d'un corps quelconque.

Octaves, réprésentant toujours leur principe, soit à l'aigu soit au grave.

Dans les Multiples les proportions dégénérent beaucoup ; car ce n'est plus que sur les différentes grandeurs des corps comparés entr'eux qu'elles peuvent se reconnoître, le principe, par sa résonnance, ramenant à lui tous les corps plus grands que le sien, en les forçant de se diviser dans ses unissons : cependant le Géométre a toujours préféré la proportion Arithmétique à l'harmonique, quelle en est la raison ? 117. 118. Son bonheur dans ses recherches est, sans doute, d'avoir trouvé

partout la même proportion géométrique.

S'agit-il de donner une succession à l'harmonie; son principe, son générateur, sa racine, sa baze, que j'appelle en conséquence *Basse fondamentale*, forme encore de nouvelles proportions géométriques, en associant à sa marche les termes qui lui répondent, de part & d'autre, en mêmes rapports, & promenant toujours avec chacun de ses termes, qui font autant de corps sonores, l'une des deux autres proportions.

On ne doit rien attendre de nouveau de la proportion $1.\frac{1}{2}$,

1. 2. (*a*), puisque ce ne sont que des Octaves qui se confondent dans leur principe ; mais avec celle ci 1. $\frac{1}{1}$. 3. ce principe établit les *Modes*, & avec cette autre, 1. $\frac{1}{1}$, 1. 5. il fournit les moyens d'entrelacer ces *Modes*, & de donner à la Musique toute la variété dont elle est susceptible : laissant à part la dissonnance, dont le goût a fait sentir que ces proportions pouvoient

(*a*) Retranchez la premiere unité de chaque proportion, vous aurez, dans les nombres donnés, les proportions, doubles, triples, & quintuples, dont les dénominateurs sont les seules consonnances qu'il y ait en Musique, & qui naissent de leur racine, ou corps sonore, bien entendu que ce qui en est renversé les répresente. 115.

se surcharger, comme d'un ornement propre à mettre le comble à cette variété. (*a*) Quel ordre, quelle simplicité, quelle fécondité, quelle précision !

On suppose au corps sonore le même droit sur la proportion Arithmétique que sur l'Harmonique, attendu que leurs Accords sont également agréables, dès qu'ils sont analogues aux sentimens qu'on veut exprimer: aussi les appelle-t-on également *Accords parfaits*.

Tel est le pouvoir prédominant de la proportion géométrique dans la Musique, tel il est,

(*a*) Démonstration du Principe de l'Harmonie.

dit-on, dans l'Architecture ; & tel il doit être, si je ne me trompe, dans bien d'autres Sciences : je crois du moins mon soupçon fondé.

On sçait bien que chaque Art, chaque Science a ses propriétés particuliéres ; 117. mais ne pourroient-elles pas dépendre, toutes, d'un même principe ? Y a-t-il plus d'un principe dans la Nature ? En pouvons-nous découvrir par un autre canal que par celui de nos sens ? Et peuvent-ils nous en offrir un qui leur soit aussi palpable que la résonnance du corps sonore, & d'où la certitude des rapports puisse naître,

comme elle naît ici, de l'effet qu'éprouve l'oreille?

Lorsqu'on dit que nos sens sont trompeurs, ce n'est certainement pas l'oreille dont on veut parler, puisqu'on dit en même tems, *superbissimum auris judicium*. En effet l'oreille commande au compas, pendant que le compas commande à l'œil.

Jusqu'à ce que les jambes du compas soient directement sur les sections des cordes qui doivent faire entendre telle ou telle consonnance, l'oreille n'est point satisfaite: au lieu que l'œil ne peut juger d'aucun rapport sans

le secours du compas, encore peut-on s'y tromper.

Pourquoi donc l'œil est-il appellé dans la Musique (laissant le tact à part) lorsque les connoissances qu'on en peut tirer sont absolument inutiles, & pour la jouissance de l'Art, & pour la procurer ?

On sçait assez que toute préoccupation de l'esprit distrait des fonctions naturelles : par conséquent si l'on pense que tels rapports sont entr'eux comme 2. 3. par exemple, & cela dans le moment qu'on veut en éprouver l'effet : en satisfaisant l'esprit, l'oreille perd tous ses droits. 123. Il en est de même

du Compositeur : s'il pense seulement aux dégrés des intervalles qu'il veut employer, si la tierce, la quinte &c. ne se présentent pas à son imagination, avant qu'il sçache ce que c'est, n'attendez rien de lui qui puisse vous plaire. Telle est la Musique du Géométre qui ne se guide que par le calcul : aussi le Musicien n'a-t-il jamais voulu l'écouter. 121. 122.

Ce fait est constant, toute préoccupation de l'esprit nuit également au Compositeur, & à l'Auditeur, 123 : ce qui doit autoriser, ce me semble, la conséquence que j'en vais tirer.

Mettons de côté les erreurs

dans lesquelles le Mathématicien a donné. Examinons seulement quel a pû être son but, lorsque de concert avec les plus grands Philosophes de tous les tems, il s'est obstiné dans le projet d'approfondir un Art pour lequel il a inutilement épuisé ses calculs. Sans doute que reconnoissant qu'*il falloit à l'esprit une certitude sur les rapports qu'ont entr'eux les différens objets qui frappent nos sens*, 113. & convaincu, selon cette maxime, *superbissimum* &c. que ce droit n'appartient qu'à l'oreille dans la Musique, il a fait tous ses efforts pour en tirer un si grand avantage; mais après de vaines

vaines recherches, il a tout abandonné à peu près dans le tems où le principe qu'il cherchoit s'eft offert à fes yeux comme à fon oreille.

Ce principe eft donc le Phénoméne du corps fonore, Phénoméne reconnu depuis un siécle, & dont on n'a fait que s'amufer comme d'un fimple objet de curiofité, jufqu'à ce qu'enfin je l'ai fait reconnoître pour le Principe de l'Harmonie, c'eft-à-dire, de la Mufique ; mais n'a-t-il de droits que fur cette feule Science ? Pourquoi l'œil, encore une fois, y feroit-il appellé, lorfqu'il y eft inutile ?

Seroit-ce en pure perte, fans

nécessité, que l'œil emprunteroit ici le secours de l'oreille, lorsqu'elle n'a nul besoin du sien ? *Cependant la Nature ne s'explique point en vain*, 112. L'on a quelquefois représenté au Géométre que notre raison étoit trop bornée pour pouvoir pénétrer jusques dans les secrets de la Nature. En voici un, que faut-il de plus à la raison, lorsque tout autre principe lui est interdit par la voye de nos autres sens ? Croit-on n'en avoir plus besoin ? Que sçait-on, tout n'est pas découvert.

Je ne dois mes découvertes en Musique qu'aux loix de la Nature, dont le corps sonore nous

présente un modéle (*a*), & dont l'observation est en même tems

(*a*) C'est un Tout divisible en une infinité de parties, qui se fait reconnoître en même tems pour le seul & unique Tout, en forçant les corps plus grands que le sien à se diviser en ses Unissons : joignons à cela ces deux proportions, la Géométrique & l'Harmonique, dont les propriétés, que je viens de déduire, méritent assez qu'on y réfléchisse ; puisque de la seule résonnance de ce Tout résultent dans le même instant, Racine, Arbre, Branches, Proportions, Progressions, Division, Addition, Multiplications, Quarrés, Cubes, &c. Que de principes dans un seul ? Quelle idée ne doit-on pas s'en former, & à quelles idées ne peut-il pas nous conduire ? La Nature s'y seroit-elle épuisée pour le seul plaisir de l'oreille ? On ne sçauroit trop répéter des faits d'expérience, dont j'espere que cette courte récapitulation fera peut-être plus d'impression qu'elle ne paroît en avoir fait encore jusqu'à présent.

si simple & si lumineuse qu'aujourd'hui le Musicien, d'accord avec le Géométre, m'écoute, m'entend & m'imite. Que ne peut-on les suivre de même, ces Loix, dans toute autre Science ? Quel fruit n'en pourroit-on pas tirer, ne fût-ce que pour en faciliter l'intelligence ?

Outre les opérations du Géométre diamétralement opposées à ces Loix, il confond encore, du moins dans ses Elémens, le rapport original de la proportion Arithmétique, & de l'Harmonique avec ses renversemens, & ses imitations même, 117. 118. 119. 120. j'en ignore les conséquences ; mais la différen-

ce en est grande en Muſique, ſelon l'exemple que j'en donne, 121. où le Phyſique tient au Géométrique, c'eſt-à-dire, où l'effet tire toute ſa force de l'exacte imitation de la Nature dans la proportion harmonique.

Voilà, Meſſieurs, en quoi conſiſtent, à-peu-près, les digreſſions qui conduiſent aux vérités dont je me ſuis ſervi pour condamner les erreurs ſur la Muſique répanduës dans votre Dictionnaire : vous auriez pû les éviter en me communiquant vos Manuſcrits que je vous avois offert d'éxaminer, après m'être excuſé de pouvoir entreprendre tout l'Ouvrage ; mais votre

Avertiſſement fait aſſez ſentir la raiſon qui vous en a détourné ; il vaut mieux ménager ſes Collégues que le Public.

J'ai l'honneur d'être, Meſſieurs, votre &c.

www.ingramcontent.com/pod-product-compliance
Lightning Source LLC
Chambersburg PA
CBHW071438220526
45469CB00004B/1575